廣州兒歌甲集

The Folklore Soeiety Series

A COLLECTION OF CANTONE CHILD SONGS

National Sun Yatsen Universty

Canton　　　China

All Rights　　Reserved

中華民國十七年六月初版

廣州兒歌甲集

▲每冊定價大洋三角▼

編纂者　劉萬章

編審者　民俗學會

發行者　國立中山大學語言歷史研究所

承印者　明星印刷局　★廣州九曜坊★

顧序

廣東的民間文藝，因爲方言的獨特，自成一個發展的系統。戲劇有粵劇，歌詞有粵謳，民衆作家和士流作家通力合作，成功了不少的作品。歌謠，諺語、故事等等，以前人雖沒有搜集，但材料的豐富是一樣的。這些東西，外方人雖不容易完全懂得，而民族性的強固，表現力的眞摯，總也可以粗粗地感到。

我的吳歌甲集寫成的時候，胡適之先生替牠作上一篇序，其中有一段，大意是：：中國各地的方言已經產生了三種方言文學：第一是北京話，第二是蘇州話（吳語），第三是廣州話（粵語）。北京話產的文學最多，傳播也最遠，這是建都的關係。吳語文學因崑曲而成

立，到今已有三百餘年了。粵語文學以粵謳為中心，起于民間而仿作於文人，百餘年來在韻文方面可算是很有成績的。

但是，我們要明白，外方人所以能知道「粵謳」這個名詞，就因為文人的仿作。假使沒有招子庸一班文人大膽仿作，就是粵謳在廣東民間風行過十倍，外方人也未必知道。正似竹枝詞本是巴渝的民間歌曲，自從劉禹錫們仿作之後，在文壇上就成了一個重要的格式。我們翻開無論何人的詩集差不多總可以找到幾首；我們說出「竹枝詞」這個名詞來，凡是讀書人差不多都可以回報出牠的意義形和式。這個調子是做得爛了！可是，原來在巴渝民間風行的竹枝詞，我們能找到一首嗎？我們只能泛舟于潢汙行潦之水，而不能乘槎直達星宿海，這是何等煩悶的事！

所以，我們既知道方言文學有建立的理由，我們便常盡力搜求真正的民間材料，從扮演的戲劇到隨口稱說的故事，從合樂的謳到徒歌的謠，一切收收，使得力言文學永遠保存新生的活氣。要保住川流的清潔，惟有常開上游的閘呀！

劉萬章先生是一個極能搜集材料的人，他標點了粵謳，調查了廣州婚喪風俗，更編成這冊廣州兒歌甲集。我們一向个不到的粵中小孩子的歌謠，現有是看到一部份了，他們是第一次露臉！

萬章先生給我看這本稿子，我翻讀過，很使我驚異，因為其中有許多和蘇州的兒歌太相像了。今舉出數則于下：

一　（粵）排排坐，吃果果，…貌兒扑橈姑婆坐。（木集第八十九首排排坐）

（蘇）排排坐，吃果果，爹爹轉來割耳朵。（吳歌甲集第
十首）

二　（粵）長手巾，搭房門；短手巾，抹茶盆，抵到茶盆光了
光，照見新娘搬嫁裳。（本集第六十首一把樹仔）

（蘇）長手巾，挂房門；短手巾，楷茶盆，楷個茶盆亮晶
晶。（甲集第廿四首）

三　（粵）搖櫓櫓，賣櫓櫓，阿爺撐船過海娶心抱（媳婦）。

（本集第八十六首搖櫓櫓）

（蘇）搖大船，擺渡過，大哥船上討新婦。（甲集第十
七首）

四　（粵）雞公仔，尾彎彎，做人心抱（媳婦）甚艱難：早早起

6

身都話晏，眼淚唔乾入下間。（木集第二十一首雞公仔）

（蘇）陽山頭上花小籃，新做新婦多許難：朝晨提水燒粥飯，……眼淚汪汪哭進房。（甲集第六十二首）

五

（粵）月光月白，小摸儞蘿蔔。育公睇見；唔佬喊賊；跛手打鑼；折腳追賊。（本集第八首月月白）

（蘇）亮月白堂堂，賊來偷醬缸。聲聲聽見在；瞎子看見仟；啞子瞎起來；道腳追上去。（丙集）

又如『二個月光照九州』一首，即古代吳歌『月子彎彎照九州』之變相；蘇州已失傳了，而廣東還留著。其中最相同的是接字的式。本書中有接字歌多首（本集第八十五首姑夫相凳，第三十五首打掌仔）；第一首（月光光），今鈔一首作例：

六　（粵）月光光，照地塘。年卅晚，摘檳榔。檳榔香，摘子薑。子薑辣，買葡達。葡達苦，買豬肚。豬肚肥，買牛皮。牛皮薄，買菱角。菱角尖，買馬鞭。馬鞭長，起屋梁。屋梁高，買張刀。刀切菜，買蘿蔔。蘿蔔圓，買隻船。船漏底，沈死兩個番鬼仔！（月光光）

（蘇）天十星，地上星，太太叫我吃點心。弗高興，買糕餅。糕餅甜，買斤鹽。鹽未鹹，買隻籃。籃末漏，買升豆。豆未香，買塊薑。薑末辣，買隻鴨。鴨末叫，買隻鳥。鳥末飛，買隻雞。雞末啼，買隻光梨。（甲集第十三首）

從上面這些證據看來，我們可以知道歌謠是會走路的：牠會從江蘇

浮南海而至廣東，也會從廣東越東海而至江蘇。究竟哪一首是從哪

裏出發的呢？還未經詳細的研究，我們不敢隨便斷。我們只能說這

兩地的民間文化確有互相流轉的事實。

其實，豈獨江蘇呢，廣東的民間文化同任何地方都有互相流轉

的事實。試讀下面這首老鴉：

老鴉，老鴉，叫喈喈。提籃進城賣香花。一賣賣到太婆家。

又是扯，父是拉，拉我拉來拉去吃、此句疑有缺文）風吹帳

子看兒她：烏頭髮，白玉牙。囘到家裏對媽說，一快川花轎

娶來家！」

這首歌可以斷言，不是廣州土產。廣州話中，第三身代名詞是

「佢」，所以還一冊兒歌集中言「佢」處甚多，例如相思仔「大哥打佢

三巴掌」，一個細蚊「爹娘問佢吤細食」。為什麼在這首歌裡竟稱起

「他」來？呵，還歌原是黃作賓先生用全力研究過的「看見他」呵！董

先生研究此歌，從北京大學歌謠研究所中所藏一萬餘首歌謠中鈔出

類似的四十八首，研究出他的流傳的系統，假定這首歌發源于陝西

中部，傳到山西，直隸、河南、山東，遍及黃河流域；又從陝西傳

到四川而至湖北，湖南，又從江蘇而至安徽，江西，差不多也傳遍

了長江流域。惟獨珠江流域，他沒有覓到一首。他在統計表中說：

北大所行廣東歌謠六百四十首，照北方的比例，應當找出此歌三首

？現在一首也沒有，足見是沒有的了。那知萬章先生輯錄遺書，馬

上把這個假設推翻了——！看見他的歌，廣東是有的！於是我們要研

究，這歌是從哪裏傳到廣東的呢？我把黃先生所集的四十五首（北

京大學歌謠週刊第六十二號）翻看一遍，覺得和這首最相似的是湖

南江華縣的一首：：

　　喜鵲叫，尾巴啥。我到南京買翠花。一賓賓到丈母家。丈母

扯，舅嫂扯，拉我家去吃杯茶。風吹門簾望見他：烏頭髮，

白臉巴。囘家向我爹孃說，『快用花轎娶來家！』

　　江華縣是在湖南南部，正和廣東西北部的連山縣接境。那麼，這歌

一定是從北江流進來的了。（將來粤漢鐵路通了之後，從湖北湖南

傳進來的東西多着呢！）

　　但是，我又要下一個假設：這歌在廣州民間是不十分流行的。

所以有此猜想之故，因爲第三身代名詞稱他（或她）的區域，想到

未婚妻，說到看見『她』便覺得很親切，很感受愉快。因此，這歌的

11

韻脚的中心是「她」，從「她」化開來繞有「鵶」，「喳」，「花」，「家」，「揸」，「拉」，「茶」，「巴」，「牙」，「家」諸韻。若對於這個韻脚中，並不感到親切有味，則對于此歌本身便形隔膜而減少了流傳的能力。例如江蘇，這首歌可以傳到南京，傳到如皋，而傳不到蘇州，只因為蘇州人不稱「她」而稱「娌」了。廣州既稱「佢」，則其對于此歌之不親切正與蘇州相同，恐怕這歌是偶然流來的，或者限于有某種特殊情形的兒童歌唱着。如果這個假設不誤，則董先生的說話還是不能推翻。

　　要研究歌謠，必須有歌謠的材料，又必須有幫助研究歌謠的材料。北京大學設立了歌謠研究會之後，所以繼續設立風俗調查會方言調查會，就是希望覓得這些幫助研究的材料，來完成歌謠的

研究。但這些幫助研究的材料一經獨立之後，又需要許多許多他種幫助研究的材料了。學問必要這樣做，才可使研究者的趣味一天濃過一天，研究者胸中所懷的問題一天多過一天，而學問的重量才得一天超過一天。本校民俗學會初事與辦，我們深深地祝頌它的發達。因為以前北大所藏，困于經費，未能印出，大家要見這種材料很不容易，所以我們主張出刊物，使得這些材料不但為我們學會的材料而為學術界公有的材料。更希望各地的人看了我們的工作，都肯把自己在家鄉最感趣味的民間文藝盡量地搜集，編成專冊，寄給我們出版。

萬章先生，這冊兒歌不是我慫慂你付印的嗎？現在又要慫慂你了：廣州的婦女們的歌，農工們的歌，以及他們傳說的故事，常常

13

引在口頭的諺語，總是很多的，盼望你努力搜採，陸續整理，完成你的事業，完成你在這個時代所負的使命！

顧頡剛。　十七年六月三日。

一二

總目錄

心一堂 粵語·粵文化經典文庫

心一堂　粵語・粵文化經典文庫

18

七

心一堂 粵語・粵文化經典文庫

九

23

十

心一堂 粵語・粵文化經典文庫

24

] 月光光

月光光，

照地塘；

年卅晚，

摘檳榔：

檳榔香，

摘子薑；

子薑辣，

買葡突；

葡突苦，

買豬肚，
豬肚肥，
買牛皮，
牛皮薄，
買菱角，
菱角尖，
買馬鞭，
馬鞭長，
起屋梁，
屋梁高，
買張刀，

刀切柴，

買纜蓋●；

羅蓋圓，

買隻船●；

船漏底，

沉死兩個帶鬼仔：

一個蒲●頭

一個沉底，

一個歷埋●門扇底，

惡惡●食孖●油炸燴，（六）

（一）「補失」苦瓜也。

（二）「溥」與「浮」同。

（三）「揼」入也。

（四）「愚愚」嚼硬物聲。

（五）「扟」劃也。

（六）「油炸鬼」卽油條。

2 月光光

月光光，

照地塘，

照見廣東白米行，

照見丫環來糴米，

頭髮乂長，花粉乂香；

點得❶我個❷嬌妻佢❸一樣？

熱茶途❹飯透心凉！

（一）「點得」卽变得也。

（二）「個」「的」也。

（三）「佢」，他也，指丫環。

（四）「溚」，以茶和飯而食也。

3　月光光

月光光，

照紗窗；

照得契爺婆契娘（一），

契娘頭髮未曾長，

遲得兩年梳大髻，

啲啲打打（二）草返歸，

〳〵〳〵〳〵〳〵〳〵

（一）「契爺」與「契娘」即寄父母也。

（二）「啲啲打打」吹打樂聲。

（三）「草」婆也。

4 月光光

月光光，

月明明，

亞公保佑我聰明！

人拜我又拜，

拜到明年好世界，

亞爹打枝金簪亞媽帶，

我唔●帶，

丟落林頭老鼠拉，

拉去邊●？

拉去大新街，

大新街有乜嘢●賣？

有珍珠賣。

（一）「唔」不也。讀若ㅁ

（二）邊卽何處。

（三）乜嘢何物也。乜讀若ㅁㅁㅁㅁ

5 月光光

月光光，

月亮亮，

騎馬去燒香，

燒死王大姐，

氣死王大娘。

6 一個月光照九州

一個月光照九州，
照見九嫂沒梳九月頭，
九哥返到沙灘口，
九嫂搽脂粉又搽油，
買定素馨❶傍髻後，
梳把長鬈墜到落膊頭。❷

（一）「素馨」花名。
（二）「膊頭」肩頭也。

7 一個月光照九州

一個月光照九州，
有人快活有人愁，
有人樓上吹簫鼓，
有人地下歎風流。

心一堂 粵語‧粵文化經典文庫

二二

8 月光月白

月光月白，

鼠摸❶偷蘿蔔；

盲公睇見，

啞佬喊賊，

跛手打鑼，

折脚追賊。

跛仔捉倒❷，

右❸牙婆咬他兩啖

〔一〕「鼠摸」即「小竊」。

（二）「促個」即「嗰者」。

（三）「冇」無也，讀若 mou

一四

9 一粒星

一粒星，

照大廳，

大廳有個酒壺餅，

十個酒壺九個蓋；

十朵蓮花九朵開，

九朵唔❶開唔水浸。

（一）「唔」不也，讀若 ：

10 一粒星

一粒星，

照微微，

大姊鎚條金鎖匙，

金甌鍾❶飯亞娘食，

銀甌鍾飯阿娘添❷；

買隻白馬亞娘騎，

騎去邊？❸

騎去廣西西局尾，

馬尾罸❹開榕樹頭，

榕樹遮陰官飲酒，

摘朵梅花落酒杯心，

心對心，

找對耳環金對金，

行到花園漏減隻，

人哋⑤採花大半月，

我哋探花大半年。

〜〜〜〜〜〜〜

（一）「裝飯」，盛飯也。

（二）「添」再也；常放於句尾。

（三）「邊」何處也。

（四）「劃開」散開也。

41

（五）「人哋」人行地哋，讀若地。

11 一粒星

一粒星，

照沙窗；

照見大娘草(一)二娘，

二娘頭髮未曾長，

頭髮長，梳大鬃，

梳起大鬃咃咃打打(二)草翻歸(三)。

(一)「草」娶也。

(二)吹打聲音。

(三)與回同。

12 金燈盞

金燈盞，

銀燈心，

點歸房內照新人；

今年娶個新心抱，●

明年生個狀元君；

外祖亞婆真價勢，●

十埕黃酒九籠雞；

有個姨娘好手勢，

綉條摺●帶十分威●，

綉出兩便牡丹藏月桂，

雙鳳朝陽映日葵。

（一）「心抱」媳婦也。

（二）「偃勢」有架子也。

（三）「揹帶」負小孩帶子也。損讀者⋯⋯

13 老鴉

老鴉老鴉！

叫喳喳，

提籃進城賣香花，

一賣賣到大婆家，——

又是扯，

又是拉，

拉我拉來拉去吃飯，

風吹帳起看見她：

烏頭髮，

白玉牙，
囘到家裡對媽說：
「快用花轎草❶來家」！

（一）「草」娶也。

47

14 白鶴仔

白鶴仔，
企田基，
口含花樹彈胭脂，
姊妹不來待幾時？
又有枕席，
又有檳榔擺田基！

15 白鶴仔

白鶴仔，
企神檯，
望見姑婆搭渡來。
雪白檳榔銀匣載，
打扮姑姑嫁秀才！
大舅有錢開匣睇[一]，
亞媽冇[二]錢唔[三]敢開。

（一）「睇」看也。讀若 tai

（二）「冇」無也。讀若 mou

（三）「唔」不過。讀老二

16 白鶴仔

白鶴仔，

企長檯，

金打檳榔銀匣載，

爹媽冇❶錢唔❷敢開，

大舅有錢開匣睇❸，

打扮姑姑嫁秀才。

（一）「冇」「無也」讀若：mou

（二）「唔」「不也」讀若：ŋ

（三）「睇」即「看」讀若：tai

17 黃狗仔

黃狗仔，

汪汪吠，

吠你老爺來歸；

老爺來歸有乜嘢●鑓？

竹笋炒鷄公，

鷄公肉可食，

搬去拜太公●！

（一）「乜嘢」卽「什麼」，乜讀者 mot。

（二）「太公」卽祖先。

18 相思仔

相❶思仔，

兩頭遊，

游去大哥處織絲綢，

織得幾多尺？

織得二丈八，

大嫂打佢三竹枝，

大哥打佢三巴掌，

為乜❷來由哥嫂氣？

不如跟着三哥去釣蚱蜢、

廣州兒歌甲集

一一九

廣州兒歌甲集

53

人釣蟛蜞隻隻起，
我釣蟛蜞基過基！

（一）「相思」，鳥名。

（二）「乜」何由也；或何因也。讀者mat

三〇

19 麻雀仔

麻雀仔，

担● 樹枝，

担去崗頭望阿姨。

阿姨梳隻盤龍髻，

摘朵梅花伴鬢圍。

腰帶● 又長脚又細，

大好花鞋沾落泥！

（一）「担」，銜也。

（二）「腰帶」婦女繫腰帶。

20 麻雀仔

麻雀仔，

企瓦坑（一）；

舅父聲聲留我食晏（二），

舅父唔聲（三）我唔行。

~~~~~~~~

（一）「瓦坑」屋面之瓦槽。

（二）「晏」中飯也。

（三）「唔聲」即不開口，唔讀若＇ｍ。

## 21 雞公仔

雞公仔，

尾彎彎，

做人心抱⓵甚艱難！

早早起身都話晏，

眼淚唔⓶乾入下間，⓷

下間有個冬瓜仔，

問安人⓸老爺⓹羮定⓺蒸：

安人又話羮，

老爺又話蒸，

蒸蒸煮煮唔小安人老爺意，

大揸(七)拉鹽又話淡，

手甲挑鹽又話鹹，

三朝打爛三條夾木棍，

四朝跪爛四條裙！

咁(八)好花裙俾你跪爛，

咁好石頭俾你跪崩！

橫又難，

直又難，

不如舍命落陰間！

人話陰間條路好，

我話陰間條路好艱難！

（一）「心抱」媳婦也。

（二）「唔」不也，讀若二

（三）「下間」廚房也。

（四）「安人」家姑也。

（五）「老爺」家翁也。

（六）「定」或也。

## 22 雞公仔

雞公仔，

尾婆娑，

三歲孩兒學唱歌，

唔使㊀爹娘教導我，

自己精乖有㊁奈何！

（一）「唔使」不用也。唔讀若 m

（二）「有」無也。讀若 mou

## 23 鷄公仔

雞公仔，

尾鬆鬆，

人扒韭菜你扒葱，

扒開葱頭瘞韭菜，

韭菜開花滿地紅，

大姐行埋●摘一朵，

二姐行埋摘一雙，

三姐行埋衫袖攬，

攬去歸做乜嘢●？

攏去歸阿媽插花筒，

插起花筒四邊坐，

四邊四便四條龍：

一條上天天吊水，

二條落地灑芙蓉，

三條伴住娘裙帶，

四條同姊入房中。

（一）「行埋」行近也。

（二）「做乜嘢」即「做什麼」也，乜，讀者mat 嘢讀野。

## 24 鷄公仔

鷄公仔，
尾拍拍；
我跟亞爹去見客，
見齊世叔兼世伯；
每人分我幾文錢，
足足草埋● 有幾百；
買對皮鞋仔，
響失失● ，
買枝風槍仔來打賊；

63

自小練到精，
大嚟唔●怕嚇。

（一）「草堤」：「積蓄起來」也。

（二）「失失」：登雞行路解。

（三）「嚟」：同「來」。「唔」不也。讀者二

心一堂 粵語·粵文化經典文庫

四〇

## 25 鷄公仔

鷄公仔，

尾高高；

養兒養女唔洗〔一〕咁〔二〕心粗，

心肝唔記得父母功勞。

（一）「唔洗」即「免」也唔讀若"

（二）「咁」，「過於」也。讀者 hom

65

## 26 鷄公仔

鷄公仔，

尾拖長，

婆婆壽誕捉你來劏，●

金鷄正是翻朝寶，

老人食得壽綿長。

又會驚醒秀才勤習讀，

又會驚醒姑娘在綉床！

（一）「劏」殺也。讀若湯字音，

心一堂　粵語・粵文化經典文庫

## 27 鷄公仔

鷄公仔，
美團團，
人做丫環真正賤；
我做丫環快活過神仙；——
小姐綉花奴做解線，
小姐彈琴我做和弦！

# 28 鷄公仔

鷄公仔，
膝頭鳥，
大哥叫妹做姨夫；
姨夫扎起金腰帶，
亞姨着綠花鞋，
花鞋花腳帶，
珍珠兩邊排。
有錢打封哈𠼽鼓〇，
右〇錢打個石榴碑〇。

（一）「吟啾鼓」，小兒玩具。

（二）「右」無血讀若 nuen。

## 29 鷄公公

鷄公公，

莫如抓蒽莫抓葱，

抓到江頭撈韮菜，

韮菜開花滿樹紅，

大姊行埋❶摘一朵，

二姊行埋衫袖攏，❷

攏咁❸多去歸做乜嘢？

攏咁多去歸插花筒，

插起花筒四便面，

面前搽粉後梳鬃，

帶起金釵來磨穀，

四便烟塵滾後鬃！

〈〉〈〉〈〉〈〉〈〉〈〉～

（一）「弓行運」行近也。

（二）「衫袖攔」用衫袖羞花也。

（三）「咁」還歷也。讀若 kom

（四）「做乜嘢」卽「做什麼」也。乜讀若 mat 嘢讀若 ye。

71

# 30 由甲仔

由甲●仔，

飲唉●油，

亞哥叫妹織絲綢，

織幾多？

織丈八唔●够哥哥做鞋襪，

阿哥打妹三巴掌，

阿嫂打妹四竹鷄，●

爲乜●來由受嫂氣？

不如今晚弔蟛蜞，

人釣蟛蜞隻隻起，
我釣蟛蜞基過荇。

（一）「卣甲」蟲名，（即蟑螂）卣讀作 $ȵœt$ 甲讀作 $jɐt$

（二）「啖」二口也。

（三）「唔」不也。讀若 $ŋ$

（四）「竹鷄」觫鞭也。

（五）「爲乜」因何也。乜讀若 $mɐt$

## 31 古姑雞

古姑雞，
鴨𡃈●啼；
啼過海，
三哥歸，
二哥歸，
歸到大巷口，
買斤猪𡃈肉，
摘朶猪𡃈花；
花古烏烏聲，

龍船慢慢爬，

爬到九沙海茶居飲啖[一]茶，

龍江引豆角[二]，

豆角引鹹蝦。

`````````~~~~~~~~`

（一）「啖」母也。讀若：

（二）「啖」一口也。

（三）「豆角」菜名也。

廣州兒歌甲集

廣州兒歌甲集

五一

75

## 32 老鼠仔

老鼠仔，

隨地遊，

亞哥唱妹織絲綢，

織到絲綢俾哥瞄，（一）

哥話威，（二）

嫂話不，（三）

為乜（四）來由受嫂氣？

不宜（五）担棒去釣蚊蟝，

人釣蚊蟝隻隻起，

我釣蜻蜓基〔六〕過基。

的的得得過田基，

田基有披〔七〕檳榔樹，

斬溶斬爛織箐箕〔八〕；

箐箕載綠豆，

綠豆載蛾眉，

蛾眉有翼長飛去，

蛾眉有〔九〕翼飛返黎〔十〕！

（一）「睇」，看也。讀若「底」。

（二）「威」衣裝漂亮也。

（三）「岙」衣裳質樸也。

（四）「為也」為何也。也讀若moʔ

（五）「不宜」與「不知」同。

（六）蓋，田蓋也。

（七）「椵」一株也，讀若ɾoɾ

（八）「筲箕」竹器名。

（九）「冇」無也。讀若moːʔ

（十）「黎」與來同。

五四

# 一隻歌仔甚新鮮

一隻歌仔甚新鮮，

灶蝦❶ 內甲❷ 契同年，

又共❸ 蜘蛛借線絡，❹

又共蟧蟧❺ 借盒❻ 添，❼

春米公公担盒過，

父問蟧蟧担去邊？❽

螳尾❾ 自謝❿ 開盒睇，⓫

睇見魚鱗共飯粘。

~~~~~~~~~~~~~~~~

（一）「灶蝦」虫名。

廣州兒歌甲集

79

（二）「甴」「曱」虫名，（即蟑螂）甴讀gat 曱讀jat
向也。

（三）「共」向也。

（四）「絲絡」線網也，用以載物者。

（五）「蟵蛛」虫名，蜘蛛之一種。

（六）「盒」飾盒也。用以置物者。

（七）「添」再也。

（八）「邊」何處也。

（九）「蟧尾」蜻蜓也。尾讀若·····

（十）「自脷」蜻蜓振翅聲也。

（十一）「睇」看也。讀若tai

（十二）「飯粒」卽飯粒。

心一堂　粵語‧粵文化經典文庫

34 唱歌仔

唱歌仔，

好歌音，

唱出魚歌笑吟吟，

白魚仔，要去嫁，

鱨婆魚仔同佢做媒人。

鯽魚來到門口問：

問佢一因何想嫁鯤？

你想嫁鯤真容易，

快請大眼魚共你擇日晨

「擇得明朝好日你去做新人。」

編魚咿喔担檯椅，

蝦蟆跳來喜欣欣。

長嘴金魚唔●會喊●，

鱸魚喊到眼邊紅！

鯇魚聽見來飲酒，

泥鰍扁嘴吹橫笛，

生魚打鼓向前行，

鯨魚蠢鈍不知聞！

五八

（一）「唔」不也。讀若﹏。

（二）「喊」哭也。

82

35 打掌仔

打掌仔，

買鹹魚，

鹹魚淡，

買烏欖；

烏欖甜，

買隻添、㊀

人唔㊁俾，

頓地�9㊂遙錢別處買，

浸牙甜，

甜甜牙，

攤啖茶，（四）

茶又凍，

吸屎蟲，

屎蟲有條虫，

捐（五）入阿口（六）個（七）鼻哥窿！（八）

（一）「添」再也。

（二）「唔被」不與也。唔讀者n

（三）「攤」取也。讀者loh

（四）「啖茶」一口茶也。

（五）「捐入」惹入也。

（六）「口」填入聽者名字。

（七）「囤」的也。

（八）「鼻哥窿」鼻孔也。

36 拍大脾

拍大脾，

唱山歌，

人人欺負我仃●老婆！

的起❷心肝黎撈●個，

有錢娶過千金姐，

冇錢娶過豆皮❹婆！

疴❺屎疴一籮，

疴屎冲大海，

疴屙打銅鑼！

心一堂 粵語・粵文化經典文庫

（一）「冇」無也。讀若mou

（二）「的起心肝」下决心也。

（三）「黎摟個」卽娶妻也。

（四）「豆皮婆」痲面婦也。

（五）「柯」放也。

37 愛愛愛

愛！愛！愛！

愛大乖姑嫁秀才，

唔❶嫁秀才又嫁官。

嫁官又有官廳坐，

八人抬轎入衙門，

入到衙門金狗吠，

入到官廳鷄又啼，

上廳點火下廳光，

照見新人擺嫁粧，

十隻大船搬嫁粧，

十隻戒指响鈴琅·

金漆枕頭銀漆櫝，

緄紗蚊帳象牙牀。

（一）「唔」不也。讀者……

38 愛姑乖

愛姑乖，

愛姑眠，

愛姑唔●眠大够●先；

先得阿姑一身籐條痕，

眼淚唔乾又去眠。

（一）「唔」不也。讀若：。

（二）「大够」大覺也。

39 愛姑乖

愛姑乖，

愛姑大，

愛姑大來嫁後街；

後街又有鮮魚鮮肉賣；

又有鮮花戴，

戴唔晒❶，

拉去大新街：

丟落浰頭被老鼠拉，

大新街有人打醮，

跪落床頭擺飯焦，❶

擺到飯焦叉冇❷，

買魚買肉買隻大蝦公，

蝦公跌落鑊，

仔爺仔㜺❹筬❺蝦壳，

筬到脊箕❻零一大鑊。

蝦壳頭似竹壳，

蝦尾似木鑿！

（一）「唔晒」不盡也。唔讀若ṃ

（二）「飯焦」鑊底乾飯。

（三）「冇餸」無菜也。冇讀若ṃou

心一堂　粵語·粵文化經典文庫

六八

四　「仔爺」「仔乸」父母子女也。乸讀若na

(五)「篾」剝也。

(六)「筲箕」竹器名。

40 一個細蚊

一個細蚊●咁●精伶，

一隻魚船去到京，

去到南雄買一斗米，

去到南京重有五升，

爹娘問佢咁細食？

食小愁多幹路程！

（一）「細蚊」小孩子也。

（二）咁「這樣也」讀者 konn

41 大哥哥

大哥哥：

彼●枝青竹漢●大堂，

今年姑仔●嫁，

明年娶大嫂；

十隻龍船尾爬爬；

爬上江路飲啖茶，

茶又滾，

飲又滾，

二哥打二爐，

二爐走上閣，

貓兒倫蜆壳，

狗仔孿豆角，

狗仔族族去掘田，

望見姐夫來拜年，

担櫈姐夫坐，

大雨猪水漯◍雞公，

雞公飛上江花樹，

嚇得亞哥面紅紅。

（一）「彼」以也。

（二）「濺」擋也。

（三）「姑仔」小姑也。

（四）「淥」淋濕也。

42 阿嫲嫲

阿嫲嫲，

打對耳環錢半金，

入到花園漏減隻，

扒開花樹採花心·；

人家採花三個月，

我家採花大半年·；

石仔又來硬我脚，

竹絲又來刺我裙·；

刺爛我裙無掩●補，

十條紗線補唔○勻。

　　（一）「掩」布塊也。

　　（二）「唔」不也。讀若二

43 阿公公

阿公公，

你勿撐船入我涌；

我涌桄有●一丹桂樹，

丹桂開花朵朵紅，

大姊行埋●摘一朵，

二姊行埋摘一掬，

三姊行埋衫袖儂●，

儂去邊？●

儂去姊姊妹妹處織燈籠，

燈籠點⑤樣織？

蔑白結成紗紙封，

上崗風吹熄，

落崗雨淋溶，

（一）「柀」株也。讀若 Por

（二）「行埋」行近也。

（三）「袖偃」取而去也。

（四）「邊」何處也。

（五）「點」何也。

44 **亞駝駝**

亞駝駝，
賣燒鵝；
燒鵝貴，
賣過世；
燒鵝平，
亞駝無命。

45 阿矇矇

阿矇矇，

買檸檬，

跌左❶滄，

漏左碗，

阿矇喊陰功：

佢話眞係窮，

不如去做官。

當嘅❷係堂官❸

買嘅係檸檬，

不如去做千總。

（一）「跌左」即「跌掉」也。

（二）「嘅」的也。

（三）「堂官」乃唱禮夫役，粵俗婚娶多屬用之。

46 點虫虫

點虫虫，

虱飛去；

荔支基，

荔支熟；

無定僕㊀，

僕去阿女個鼻窿㊁！

（一）「僕」飛也。

（二）「鼻窿」即「鼻孔」。

47 点脚冰冰

點脚冰冰，

男在南山；

鯉魚蝦公；

牛蹄馬蹄；

是但叔買∴

一隻爛臭豬蹄。

48 點貓貓

點貓貓，

貓婆寶，

問你捉猪又捉牛？

捉到黃牛三百両，

球瑞球，

開花點鼓油，

一人甲●住好開行！

（一）「甲住」即「共也」。

49 点至崩崩

點至崩崩，

崩崩在東，

鯉魚下冲〔一〕。

猪骨魚肋，

肋肋魚腮，

時時縮埋〔二〕一個脚仔。

〔一〕「冲」與涌同。

〔二〕「縮埋」即縮住，

原書缺頁

原書缺頁

51 豆花花

豆花花，

跌落酒埕拿，

大哥斟酒妹斟茶，

斟得茶來妹又嫁，

連忙掘地種青蔴。

種得青蔴織緞布，

條條紗尾起銀花，

織條手巾七八丈，

搭落「門龍」妹繡花。

52 西園菱角

西園「菱角」兩頭尖，

「蓮子」落塘擺八仙；

八仙擺開「珍珠粒」，

行下直落「繡球」橋；

「金橘」轉紅又轉綠，

「龍眼」變青又變黃；

「金橘」指開「波羅」漢，

「慈菇」半夜坐歌基，

坐到三更出告示：

心一堂 粵語・粵文化經典文庫

入入

「龍眼」過園採「荔支」，

點着燈籠才照屋，

照見「香橼」指手開「黃皮」，

「黃皮」又開「珠砂桔」，

嚇得「油柑」滾滿地；

嚇得「西瓜」跳落水泥，

「白欖」聽聞無地企，

「風栗」聞之又退皮！

蝦打鼓，

魚打鑼，

蟛蜞蝦蟆飲燒歌，

叫醒阿孻來透火㈠，

一拳打爛個大沙煲㈡！

（一）「透火」起火也。

（二）「沙煲」瓦器之一種。

114

53 西園菱角

西園「菱角」兩頭尖，

菱角落塘擺八仙；

八仙擺落「珍珠」粒，

珍珠擺落「綉珠蓮」。

菱角紅還着綠，

「金惱」着青「李」着黃，

金榴子重大鵝「婆羅」漢，

今晚「慈姑」坐歌堂……

三更鼓，

115

門㈠開㈡時，
『龍眼』過園偷荔支，
菱角担槍來打你，
嚇得『油柑』碌㈢墮地；
『白欖』聽得嫌熱氣，
『香椽』羮錯賴『黃皮』。

（一）「門」閉也。讀若／han

（二）「開門」街口遮門。

（三）「碌」跌也。

心一堂 粵語·粵文化經典文庫

54 菱角落塘尖對尖

「菱角」落塘尖對尖，

「蓮子」開花擺八仙；

「石榴」爆子「珍珠」粒，

「棯榔」樹上掛「川蓮」，

「菱角」穿紅和着綠，

手抱「琵琶」身着禾，

「慈菇」今晚坐歌堂，

坐到三更添「桂子」，

「龍眼」過園偷「荔枝」；

荔枝哭，

像「沙梨」，

「香櫞」指鬧「黃皮」，

黃皮鬧過「珠砂痡」，

嚇得「油柑」子碌●滿地，

嚇得「五子果」跳聲跌過隔離，

嚇得「疏蔴柚」面青青。

（一）「碌」跌也。

55 荔支樹頭丁�063鎗.

荔支樹頭丁063鎗〇，

菱角開花撒滿堂；

韭菜圓心心裏白，

雞春〇皮白裏頭黃，

雷公打得無椎鼓，

月光點得冇〇油燈；

鷓鴣着得花彩領，

鳳凰着得冇頭裙。

（一）「丁063鎗」是一種狀聲名詞。

（二）「難養」即係難蠶。

（三）「冇」無也。讀若 mou

心一堂 粵語・粵文化經典文庫

九六

56 官達棻

官達棻，

朵朵開，

大哥摺❶妹摘棻執到荷包袋，

打發三妹嫁秀才；

一嫁秀才二嫁官，

四人抬嬌入衙門，

入到衙門狗仔好好吠，❷

入到官廳鷄乂啼，

入到衙門被金鷄角，

米●被金鷄破斷晞！

~~~~~~~~~

（一）「損」領也。讀若二十

（二）「好好」犬吠聲，

（三）「米」不可也。

## 57 豆角仔

豆角❶仔，

曲彎彎；

曲去紫微山，

紫微山有個菩薩仔：

亞哥拜，

我又❷拜；

亞哥林禽吃減奶，

鷄肝鷄肉亞哥吃埋晒❸。

…………………………

（一）「豆角」蔬菜之一種。

（二）「又」亦也。

（三）「吃埋晒」係自己全吃。

心一堂　粵語・粵文化經典文庫

## 58 麻車瓜

麻車瓜,

石厦劉,

竹園冲大步頭[一],

前世唔[二]修嫁若蘿洲,

�芋仔無一頭。

(一)「步頭」碼頭也。

(二)「唔」不也。讀若.

## 59 金錢酒

金錢酒，

兩隻鵝；

鵝去邊❶？

鵝去大近婆，

大近婆唔❷在邊，

門埋❸門，

拾猪屎；

猪屎臭，

蘿蔔頭。

蘿蔔開花官飲酒，

梅花跌落酒杯心。

（一）「邊」何處也。

（二）「唔」不也，讀若ｍ。

（三）「閂埋門」即「閉着門」。

## 60 一攲樹仔

一攲🅐樹仔倭攲攲，
花糞又融仔又多；
今日高堂陪姊坐，
一雙川蝶伴鷯哥；
伴到五更姊又嫁，
點着提籠送伴娘。
伴娘頭上菊花香；
菊花奶浸酒，
菊花奶浸茶，

茶了茶，
花了花，
點着銀燈織幼蔴；
織起幼蔴織幼布，
條條彩領起銀花；
長毛巾，搭房門；
短手巾，
抹茶盆；
抹到茶盆光了光，
照見新娘搬嫁裝，
搬到官廳處，

問娘開槓淨(二)開箱？

開着個打頭槓，

紅紅綠綠咁(三)好衣裳，

上槓點燈下槓照，

照見新人乜咁(四)嬌！

新人腳踏金鉸椅，

帶朶璿花震震搖，

上着綾羅下着紗，

珍珠瑪瑙當泥砂。

（一）「披」株也。讀若por

（二）「淨」或也。

(三)「咁」這樣也，讀若 kom

(四)「也咁」卽何爲如此也，也讀若 mat

131

## 61 金荔支

金荔支，

玉繡球；

也誰❶領過我妹多杯酒？

去歸重重聲起高樓：

第一官廳金板障，❷

第二官廳銀蕩❸牆，

第三官廳雞拍翼，

四便四邊又癭❹金。

（一）「也誰」何人也，「也」讀者□□□

（二）「板障」隔房室木板也。

（三）「蕩」擋也。

（四）「癩金」貼金飾也。

133

## 62 枇杷葉

枇杷葉,

三燕花,

你大姊先生淨● 後生?

先生係我姊,

前生係我兒!

請先生來坐下哪!

紙扇清風梁●大姐,

破柴燒水陸●先生,

井底開花蝴蝶聞難以取,

粉牆畫桃馬騮㈣　難吞。

（一）「淨」或也。

（二）「梁」涼字變開 ●

（三）「迆」淶字變開，熱也。

（四）「馬騮」猴子也。

# 63 白欖仔

白欖仔，

暗暗香；

大哥買歸阿嫂嘗，

阿嫂唔● 嘗俾過細姑娘；

細姑娘得食隨街唱，

果然大嫂痛● 姑娘！

（一）「唔」不也。讀者⁇

（二）「痛」愛也。

心一堂 粵語‧粵文化經典文庫

## 64 金欖核

金欖核，

兩頭尖；

大嫂穿針劉帝服，

二嫂抬頭嫁六姑，

三嫂打對連球鈕，

四嫂穿起紅衣襯(一)綠裙。

（一）「襯」陪也。

## 65 金橄核

金橄核，

兩頭尖，

第一大哥留妹過今年，

今年又有下年去，

下年花轎到門前。

第一大哥頭鑼傘，

第二阿哥金鳳冠，

燕脂水粉三哥買，

脚踏花鞋四哥裝，

頭面衣裳五哥置，

金盈手鈪六哥裝，

七哥買檯兼買椅，

八哥一席象牙床，

九哥金打床凭● 銀打鐶，

十哥四邊珍珠掛滿象牙床（

十個哥哥打扮一個妹，

十分容易，勢唔● 俾妹過人彈！

（一）「床凭」床前橫木也。

（二）「勢唔」卽不願也；唔讀若

（三）「彈」怨的批評也。

## 66 金欖核

金欖核，

兩頭尖，

大哥留妹過新年，

留來留去留唔❶住：

一頂花轎到門邊；

大哥打辦紅羅傘，

二哥打辦金鳳針，

二哥打辦金鳳針，

胭脂水粉三哥買，

脚着花鞋四哥裝，

五哥便買廣州箱，

綠欏綠椅六哥裝，

七哥便買潮洲槓，

八哥便買象牙牀，

九哥便買猴子箱；

十個亞哥，

十個亞嫂，

十個兵馬伴姑娘，

行到橋頭燒坎❶炮，

誰人嫁女最英雄！

141

（一）「燒吹炮」即燒一炮也。

## 67 大哥一把金羅傘

大哥一把金羅傘，

二哥一對金嫩鞋，

金漆枕頭三哥買，

紅刺綠椅四哥裝，

五哥打釵和打鈕，

六哥辦妹衣裳，

七哥買個洪州檳，

八哥買貴州箱，

九哥買龍鬢蓆，

十哥買張桂柱蘭牀，

珍珠帳掛金鈎，

雙科龍鳳趁蘇州，

金打牀埃。

十個亞哥打扮一個亞妹，

邊❶家邊主得我咁❷英雄？

（一）邊卽何也。

（二）「咁」麼道也。讀若 kɔn

## 68 落雨大大

落雨大大水浸街，

阿哥担柴上街賣，

阿嫂致我做花鞋；

花鞋花腳帶，

一串珍珠兩便排。

阿姑姑，

担水賴●葫蘆，

賴得葫蘆瓜咁●大，

人人都話阿姑乖。

（一）「賴」以水淋也。

（二）「咁」如此也。讀若ɡɐm

## 69 落大雨

落大雨，

繞辮角，

先生勿放學，

學生儉錢買菱角，

遇着先生返來打頭殼！

# 70 落大雨

落大雨，

拉天窗，

總紗好賣織多張，

十二十一去龍江；

龍江有個大藕塘，

愛食藕，

嫁藕塘，

爀慈菇，

嫁泮塘。

愛行大路嫁新興。

愛食細茶嫁梅嶺，

一二五

149

## 71 落雨雨

落雨雨，

去睇❶燈；

唔❷見花鞋共手巾，

邊個❸執到俾番❹我，

買盒細茶謝你恩！

一盒細茶唔打緊，

個對花鞋值得一萬銀！

鞋頭種三竿竹，

鞋尾種得一籮薑。

（一）「睇」脊也，讀若 tai

（二）「唔」不也，讀若 m

（三）「邊個」何人也。

（四）「番」與「反」同。

## 72 哥哥抱妹去睇燈

哥哥抱妹去睇❶燈，

跌落花鞋共手巾；

手巾唔❷打緊，

跌落花鞋失禮❸人；

鞋頭種得三椏❹竹，

鞋尾掘得四籮薑！

中間撐得官船過，

四邊四便賣得檳榔。

（一）睇看也。讀者⋯⋯

（二）「唔」不也讀若ŋ

（三）「失禮人」卽「見羞」之意。

（四）「披」袱也讀若pʰɔi

## 73 小小蚊蟲嗡嗡嗡

小小蚊蟲嗡嗡嗡，

飛到西來飛到東；

一飛飛到小帳中，

咬得我嘅❶肌膚紅乂腫，

我地❷要絕佢地種，

第一要陰溝開開通！

（一）「嘅」「的」也。

（四）「我」地即我們。

# 74 秋蟬喊

秋蟬喊．（一）

荔支熟；

亞婆喊，

買豬肉；

人人喊，

俾滾水淥：（二）

細蚊仔（三）喊，

俾米升局！

〔一〕「喊」叫也。

155

（二）「湴」淥・淋濕也。

（三）「細蚊仔」小孩也。

# 85 姑丈担橙

姑丈担橙孩兒坐

孩兒坐落就劏●雞●；

鷄會在門前喔喔啼，

不如劏隻鴨；

鴨父嫌鴨毛多，

不如劏隻鵝；

鵝父嫌鵝頸長，

不如劏隻羊，

羊父嫌羊腳叉；

不如劏隻馬；

馬又會送君出步頭，⚫

不如劏隻牛；

牛會耕田養人口，

不如劏隻狗；

狗會東西方有人來都知！

不如劏隻大貓兒；

貓兒又會捉老鼠，

不如劏隻大肥豬；

肥豬會食主人三斗祿，

主人食他三塊肥豬肉！

（一）「劏」殺也，

（二）「步頭」即碼頭，

159

# 79 第一高樓

## 第一高樓

第一高樓銀門限，

第二高樓銀石街，

第三高樓銀板樟，（一）

第四高樓厨房對落金砧板，

金桶打水銀竹篙，

金護貲被銀護蓋，

貓兒頭上帶上珠冠一箱，白鳳一箱，

鷄飛去河南唔❷見歸，

亞哥担梯上樹望，

望見係河南花樹脚，

一隻生蛋一隻步🔴仔，

出齊毛翼一齊歸。

（一）「板障」隔房嘅木板嘅。

（二）「唔」不也。讀者：

（三）「步」卽孵。

# 77 歌細歌不正娟

歌細歌不正娟，

我係姑婆你係孫，

久久番❶來睇❷下大，❸

莫聽姑丈話唔嚟。❹

（一）「番」與「回」同，

（二）「睇」看也。問候也。讀若「体」。

（三）「大」母視也。

（四）「話唔嚟」卽不來也。唔讀若「五」。

# 78 順風順水過沙灣

順風順水過沙灣，

逆風逆水過河南，

河南有間金花廟：

醫鬆❶大姊求仔生，

許落鷄春和鴨蛋，

個時❷牛仔個時還！

（一）「醫鬆」請求嫁女子，賣若□□□□

（二）臨時何時也。

## 79 白衫仔

白衫仔，

梳個⊖辮，

口仔紅紅瓜子面，

井頭担水多人見，

上山担柴多人錢⊜。

（⊖）「個」條也。

（⊜）錢愛看也。

# 80 天井仔

天井仔，

種芥菜；

霧水淋淋花就開，

崩沙蝴蝶兩頭來；

心抱❶仔，

心抱新；

出來唔吚❷人，

惜你家婆❸大語品，

惜你丈夫有錢人！

‧（一）「心抱」卽媳婦，

（二）「唔」不也。讀若□

（三）「家婆」卽家姑。

## 81. 一條大鬆辮

一條大鬆辮，

兩條壽字帶；

三分近視眼，

四色褲頭帶，

五粒燒青鈕，

六條辮尾線，

七寸干烟筒，

八塔貂尾扇，

九分錐嘴鞋，

十分相公仔！

## 82 旋旋轉

旋旋轉，
菊花園，
炒米飯，
糯米團，
阿媽叫我睇❶龍船，
我唔❷睇，
睇雞仔，
雞仔大，
捉去賣，

一四五

賣得幾多錢？

賣得三兩錢，

得來買膏又買鹽。

（一）「睇」着也，讀若 tái

（二）「唔」不也，讀若 ṃ

## 83 大姊嫁

大姊嫁，

二姊愁，

灶頭碗碟無人收。

拈〔一〕起沙盤無滴水。

拈起粥窩眼淚流。

磨穀無人來幫手，

舂米無人定碓頭！

（一）「拈」拿也。

## 84 一隻花碗

一隻花碗打爛十三邊，

我爹出外十三年，

我未落床爹就去；

梳起盤龍爹未歸，

人爹聽錢打扮女，

我爹聽錢打扮路頭妻！

保佑路頭妻死晒，（一）

等我爹早去早回歸！

（一）「晒」盡也。

## 85 鏍蓮子

鏍❶蓮子，

鏍蓮塘，

鏍開蓮子愛何方？

何方何別處，

東方東別來。

九月九，

齊齊豎起手，

請個雷公來劈蘭花手！

〜〜〜〜〜〜〜〜

（一）「鏍」割開也。讀者界

## 86 搖櫓櫓

搖櫓櫓，
賣櫓櫓，
阿爺撐船過海娶心抱一，
心抱有乜●歸？
有條大魚歸，
一手破開三四索：
坐樓坐地起番塔，
番塔高，
起葫蘆，

葫蘆三塊葉，

豆角㊁三條鬆，

花燈盞，

石琉璃，

瓦飯蓋，

覆脊箕㊃，

雞仔埋㊄籠立亂㊅飛

（一）「心抱」媳婦也。

（二）「有乜」有何物也，乜讀若口乜口。

（三）「豆角」豆類。

（四）「脊箕」竹器名。

（五）「攞籠」歸籠也。

（六）「立亂」紛亂也。

## 87 天井仔

天井仔，

種行茱；

大哥入市買豬仔，

小弟讀書好文才，

方才筆筆狀元才。

## 88 龍舟舟

龍舟舟，

出街遊；

姊妹行埋●勿打鬥。

龍點龍尾添福壽，

老少平安剃白頭！

（一）「埋」近也。

# 89 排排坐

排排坐，

吃果果。

猪拉柴，

狗燒火，

貓兒担櫈姑婆坐，

阿崩〇 吹簫送姑婆。

（一）「阿崩」，缺口人也。

## 90 点着花燈

點着花燈拜大神，

保佑亞爹多聽銀，

聽到白銀起大屋，

年年買盞大花燈！

## 91 門神公

門神公，

吃口檳榔口唇紅；

男人行過摘兩朶，

女人行過衫袖攬；

行到橋賴❶棉朶，

番❷來摘朶又唔❸紅，

攞來也❹？

攞來起大屋；

起得高，

風吹倒；

起得矮，

月細巢，

兩邊兩個鳳，

出頭點火入頭紅，

照見太娘吃乜餸⑤，

吃條赤乃望天龍，

一碗虱乸⑥一碗虫！

（一）「賴」灌溉也。

（二）「番」與「反」同

（三）「唔」不也，讀若 ³

（四）「乜」卽「什麼」，讀若 kɐm

（五）餸卽菜色。

（六）嘅同母讀若

## 92 家家去買冬瓜

家，家，家，去買瓜，

冬瓜有郎●，

食黃糖；

黃糖有砂，

食西瓜；

西瓜有核，

食蒲突●；

蒲突甘，

食人參；

人參貴，

食蝦米●；

蝦米半，

食人形。

（一）「郎」與飄同。

（二）「蒲突」卽苦瓜也。

（三）「蝦米」蝦之晒乾者。

## 93 香包一個

香包一個薄微輕，
送來薄物我心誠；
今秋大贊安排定賀喜，
紅箋女子，
雁塔題名。

## 94 圓姑碌

圓姑碌,

圓妹擂,

亦無肝亦無毛,

我今送你番❶大去,

免在凡間送一刀!

（一）「番大去」即囘去。

## 95 聃聃叮叮

聃聃[一]叮叮，
椰子夾酸薑，
雞攞蛋[二]菜十五樣。
又担旗，
又担槍。

〜〜〜〜〜〜〜〜〜〜

（一）聃聃叮叮是一種聲音。

（二）「攞」卽混茶而食也

## 96 忙舉步

忙舉步，
出街邊，
出街過去一隻麻鷄巷（一），
姊妹齊心捉鷄劏，
千金去毛逢金撇腳，
鳳蘭燒水鳳桂通腸。

（一）「鷄巷」雄鷄未劏者

## 97 各耕各鋤

各耕各鋤，

蝦米❶賣田螺，

新婦偷食賴❷家婆，

家婆去涌邊，

讀大呼天！

行到里門執❸粒穀，

食到年初六，

有的乜嘢❹餸？❺

有的白鹽炒蝦公，

有的大奶望天龍，

（一）蝦米小蝦乾也。

（二）「賴」讒也，

（三）「執」拾得也，

（四）「乜嘢」何物也，乜讀若ㄇㄧ嘢讀若野。

（五）「餕」菜也。

## 98 眞好笑

眞好笑，

住茅寮，

風吹竹葉好過吹簫；

日間有太陽照，

夜間有月來朝，

一世唔●憂柴共●米，

又唔憂大賊刦茅寮！

（一）「唔」不也，讀若 n 。

（二）「共」與也。

## 99 你唱歌要嘵嘵聲

你唱歌要嘵嘵聲，

不要好似田頭蛤蟧[一]聲；

我三月耙倒[二]你，

咬斷你腳骨做三牲。

（一）「蛤蟧」雌蛙也。

（二）「耙」與到同。

## 100 我有歌

我冇●歌，

我冇鵝，

細時我食隻冇頭鵝，

唔❷係爹娘甘我食，

自已鸕鷀冇奈何。

（一）「冇」無也。讀若……

（二）「唔」不也。讀若……

書名：廣州兒歌甲集
系列：心一堂　粵語・粵文化經典文庫
原著：劉萬章　著
主編・責任編輯：陳劍聰

出版：心一堂有限公司
通訊地址：香港九龍旺角彌敦道六一〇號荷李活商業中心十八樓〇五一〇六室
深港讀者服務中心：中國深圳市羅湖區立新路六號羅湖商業大廈負一層〇〇八室
電話號碼：(852) 67150840
網址：publish.sunyata.cc
淘宝店地址：https://shop210782774.taobao.com
微店地址：https://weidian.com/s/1212826297
臉書：　　https://www.facebook.com/sunyatabook
讀者論壇：http://bbs.sunyata.cc

香港發行：香港聯合書刊物流有限公司
地址：香港新界大埔汀麗路36號中華商務印刷大廈3樓
電話號碼：(852) 2150-2100
傳真號碼：(852) 2407-3062
電郵：info@suplogistics.com.hk

台灣發行：秀威資訊科技股份有限公司
地址：台灣台北市內湖區瑞光路七十六巷六十五號一樓
電話號碼：+886-2-2796-3638
傳真號碼：+886-2-2796-1377
網絡書店：www.bodbooks.com.tw
心一堂台灣國家書店讀者服務中心：
地址：台灣台北市中山區松江路二〇九號1樓
電話號碼：+886-2-2518-0207
傳真號碼：+886-2-2518-0778
網址：http://www.govbooks.com.tw

中國大陸發行　零售：深圳心一堂文化傳播有限公司
深圳地址：深圳市羅湖區立新路六號羅湖商業大廈負一層008室
電話號碼：(86)0755-82224934

版次：二零一八年十二月初版，平裝

定價：　港幣　　　九十八元正
　　　　新台幣　　四百五十元正

國際書號 ISBN 978-988-8582-17-4